초판 1쇄 인쇄 2021년 8월 13일
초판 1쇄 발행 2021년 9월 2일

발행인 신상철 **편집인** 최원영
편집장 안예남 **편집담당** 김진영, 김민경
제작담당 오길섭 **출판마케팅담당** 이풍현

발행처 ㈜서울문화사
등록일 1988년 2월 16일
등록번호 제2-484
주소 서울시 용산구 새창로 221-19
전화 편집 (02)799-9149, 출판마케팅 (02)791-0753
디자인 Design Plus

ISBN 979-11-6438-833-2

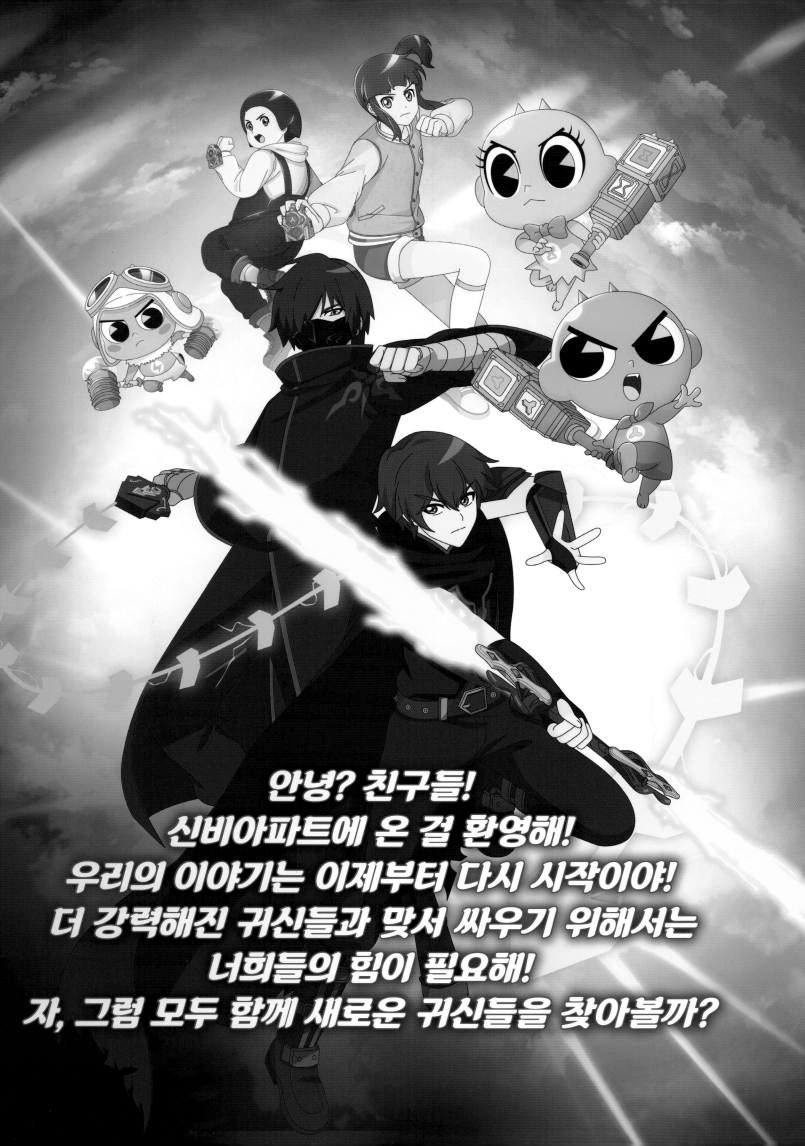

안녕? 친구들!
신비아파트에 온 걸 환영해!
우리의 이야기는 이제부터 다시 시작이야!
더 강력해진 귀신들과 맞서 싸우기 위해서는
너희들의 힘이 필요해!
자, 그럼 모두 함께 새로운 귀신들을 찾아볼까?

캐릭터 소개

용감한 신비아파트 친구들과
더 강력해진 귀신들을 소개합니다!

신비

금비

주비

하리

강림

두리

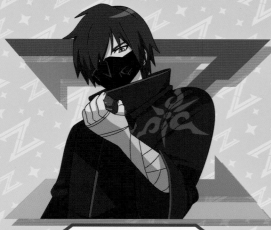

귀도 현

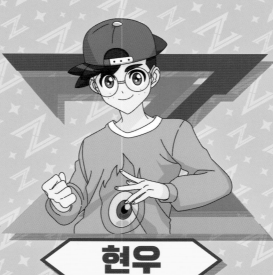

현우

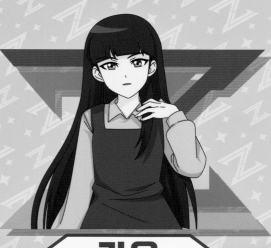

가은

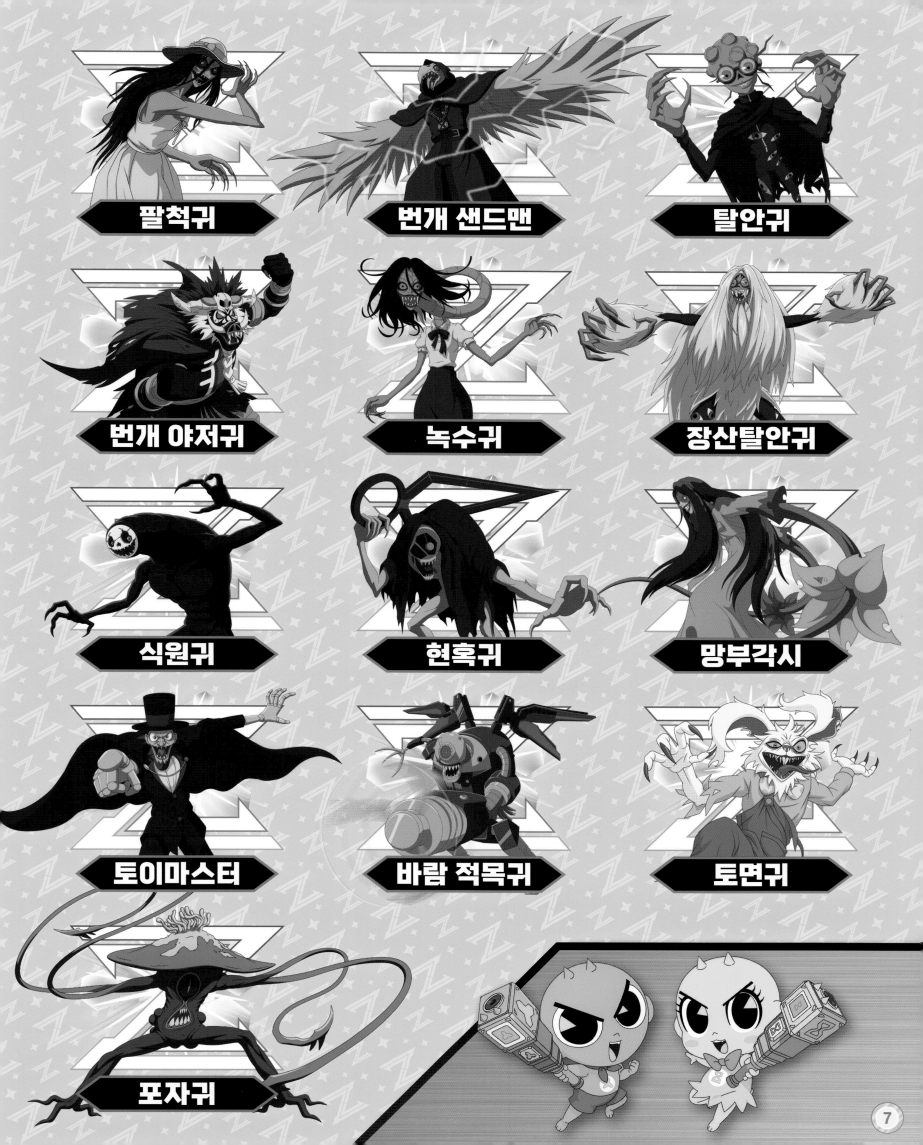

팔척귀

번개 샌드맨

탈안귀

번개 야저귀

녹수귀

장산탈안귀

식원귀

현혹귀

망부각시

토이마스터

바람 적목귀

토면귀

포자귀

끝나지 않은 오싹한 귀신의 밤

캄캄한 밤이 되자 귀신들이 슬금슬금 나타났어요!
어두운 도시에 나타난 오싹한 <보기>의 귀신들과 무기를 모두 찾아보세요!

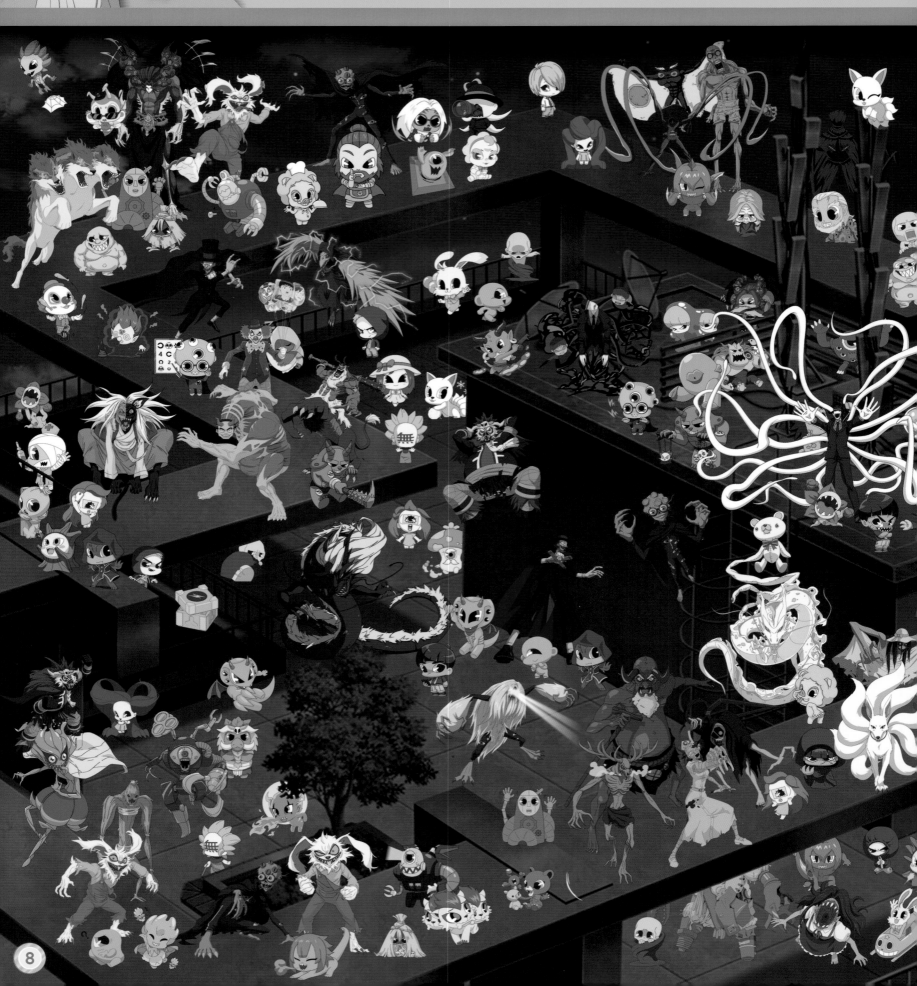

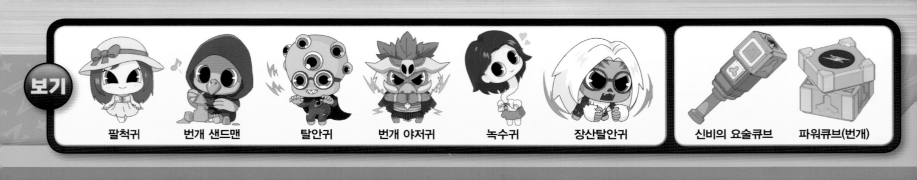

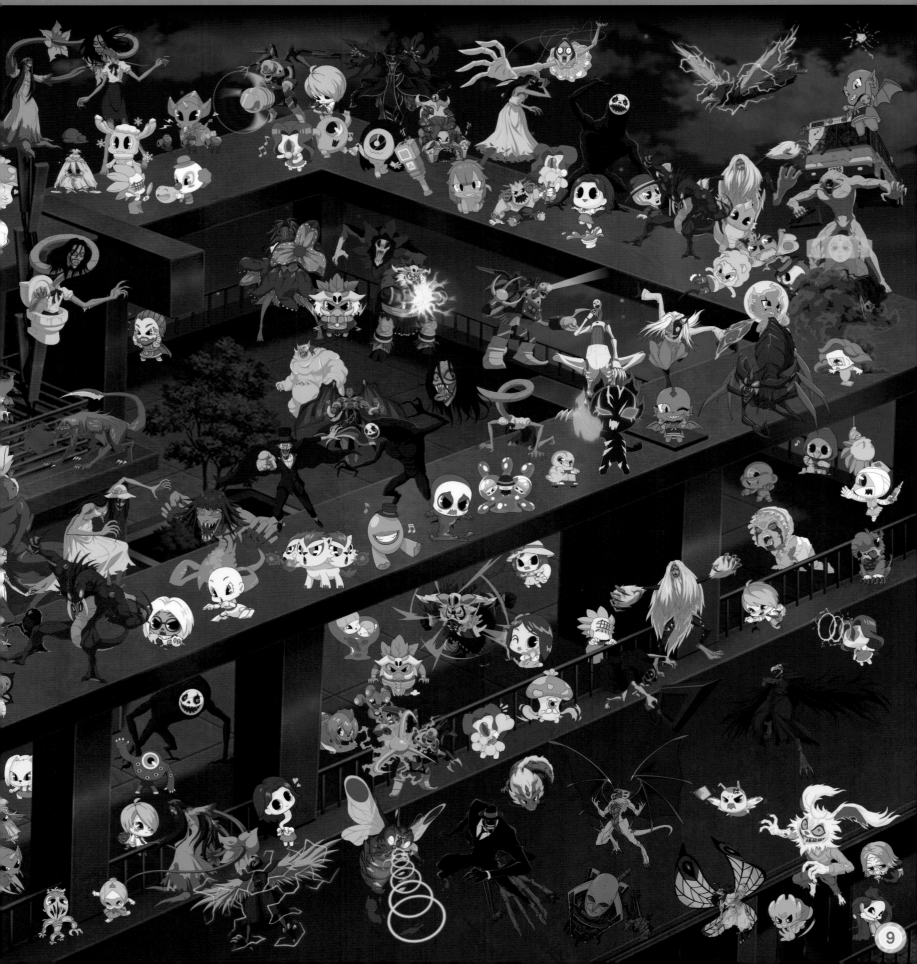

귀신들의 위험한 초대

귀신들이 신비아파트 친구들에게 장난을 치기 위해 가짜 파티를 열었어요!
짓궂은 장난을 계획하고 있는 <보기>의 귀신들과 무기를 모두 찾아보세요!

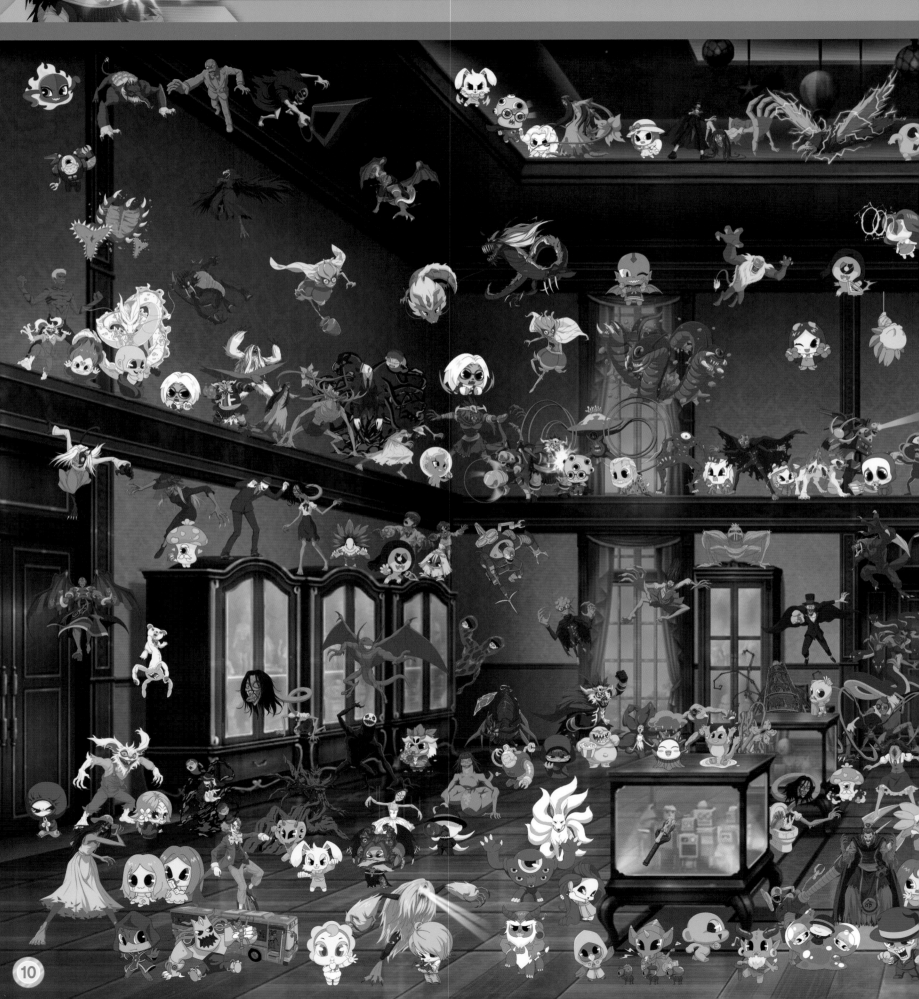

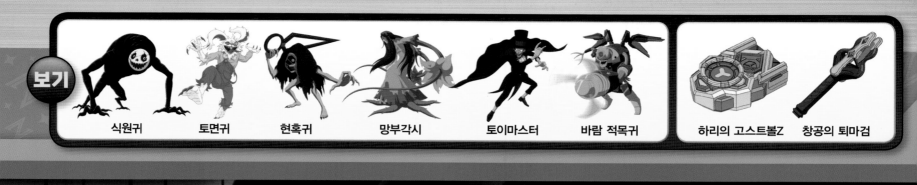

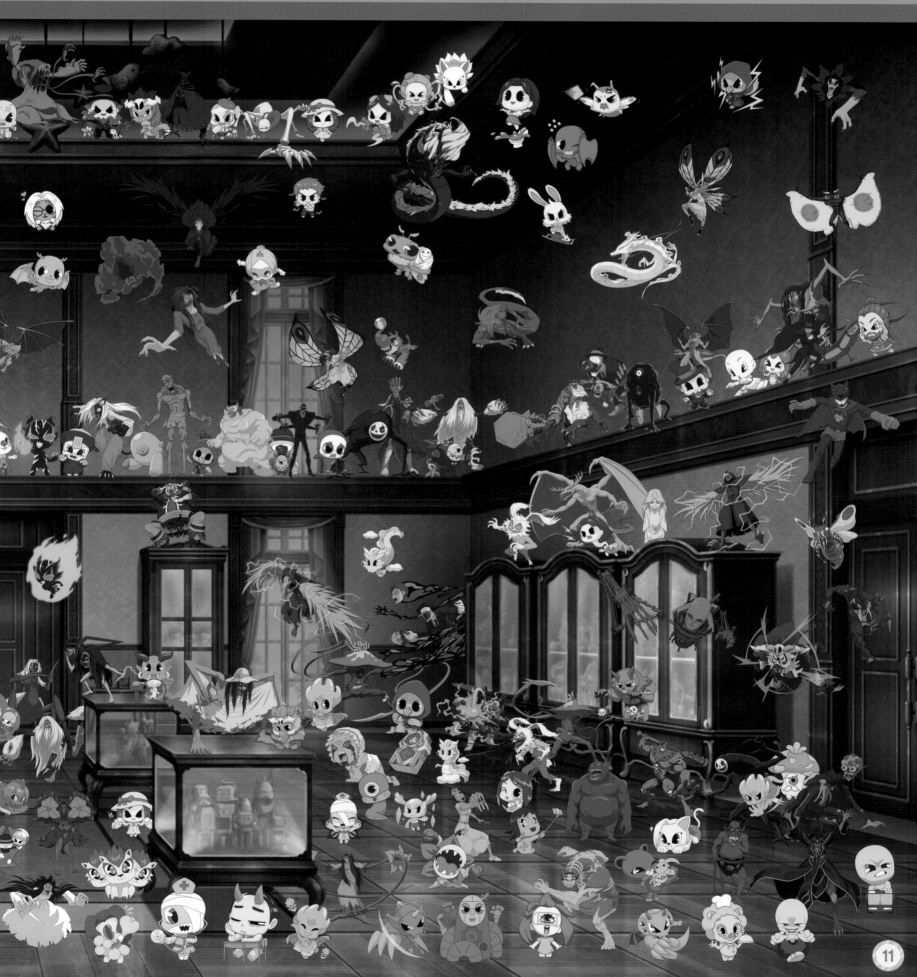

진짜 신비아파트 친구들을 찾아라!

귀신의 장난으로 신비아파트 친구들이 여러 명으로 늘어났어요!
<보기>를 잘 보고 진짜 신비아파트 친구들을 찾아보세요!

보기

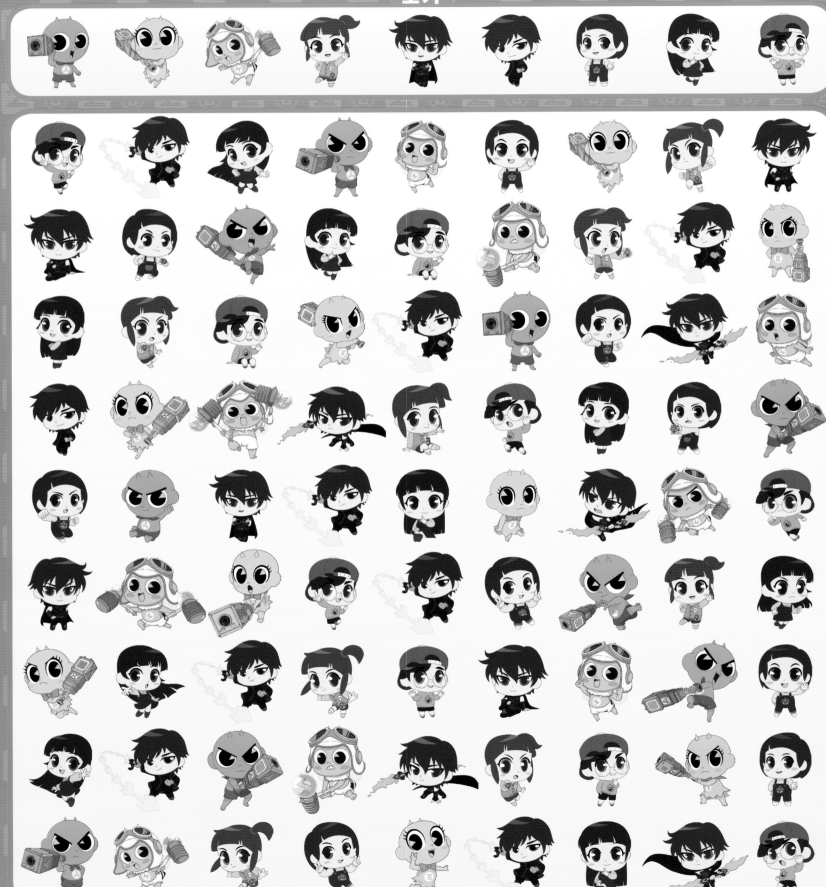

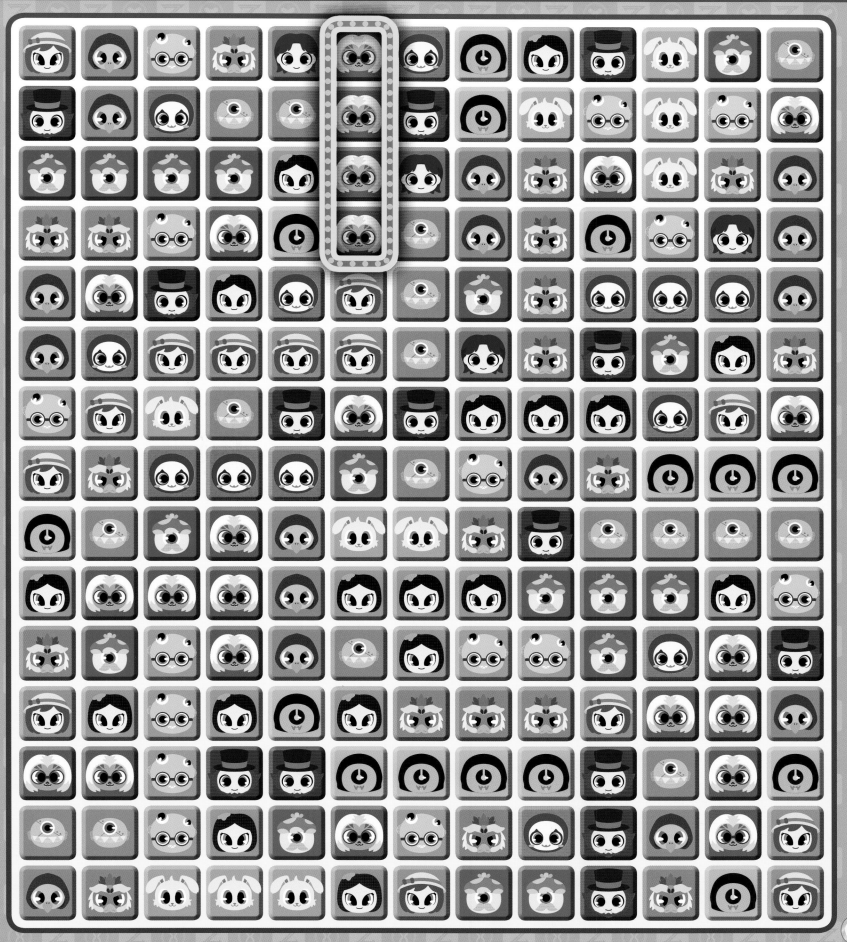

퍼즐 맞추기 1

신비아파트 친구들의 멋진 모습을 완성하려고 해요!
빠진 퍼즐 조각들을 찾아보세요!

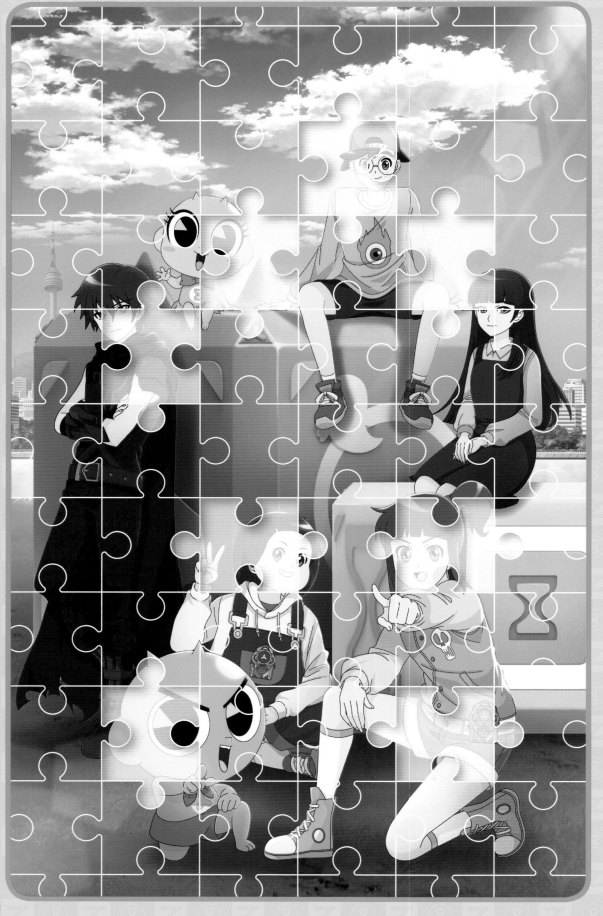

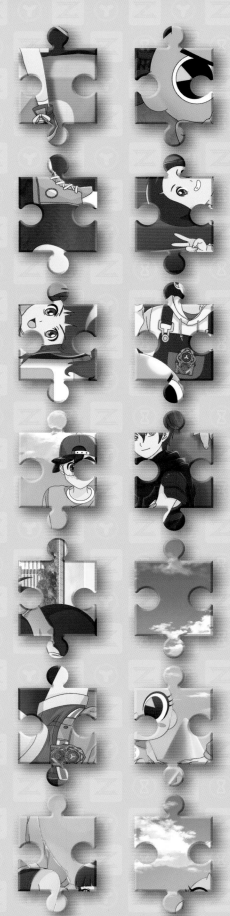

퍼즐 맞추기 2

신비아파트 친구들의 멋진 모습을 완성하려고 해요!
빠진 퍼즐 조각들을 찾아보세요!

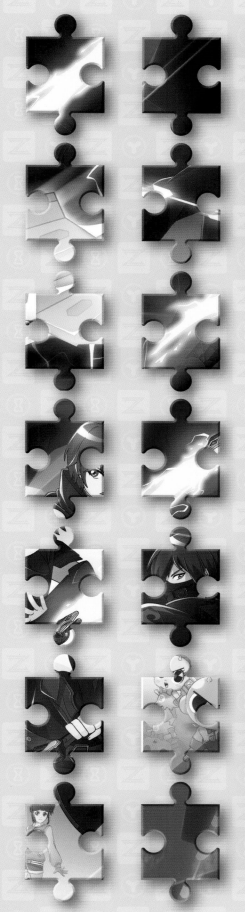

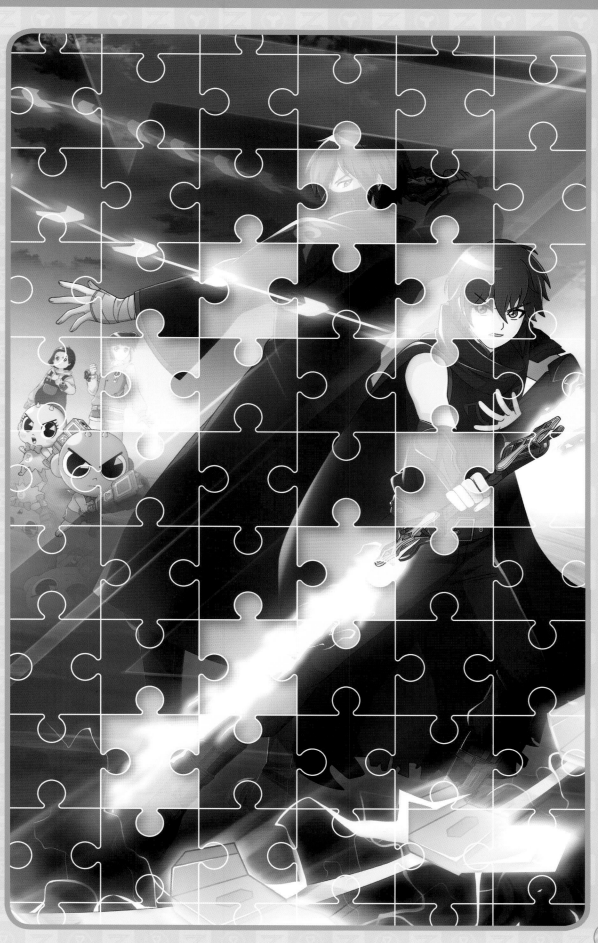

노을 속 숨바꼭질

해가 지기 시작하는 어느 저녁, 귀신들이 숨바꼭질을 하고 있어요!
꼭꼭 숨어 있는 <보기>의 귀신들과 무기를 모두 찾아보세요!

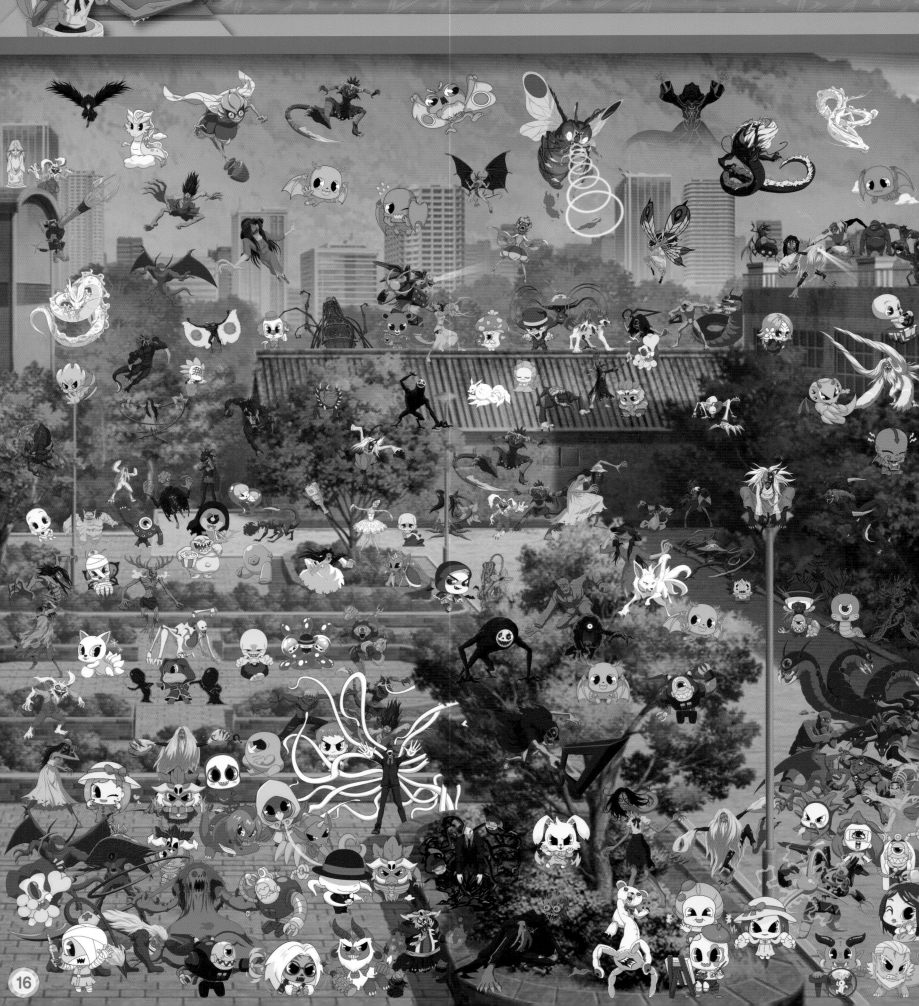

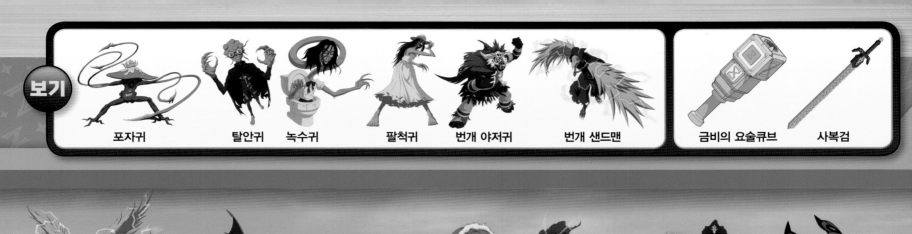

포자귀　　탈안귀　　녹수귀　　팔척귀　　번개 야저귀　　번개 샌드맨　　　금비의 요술큐브　　사복검

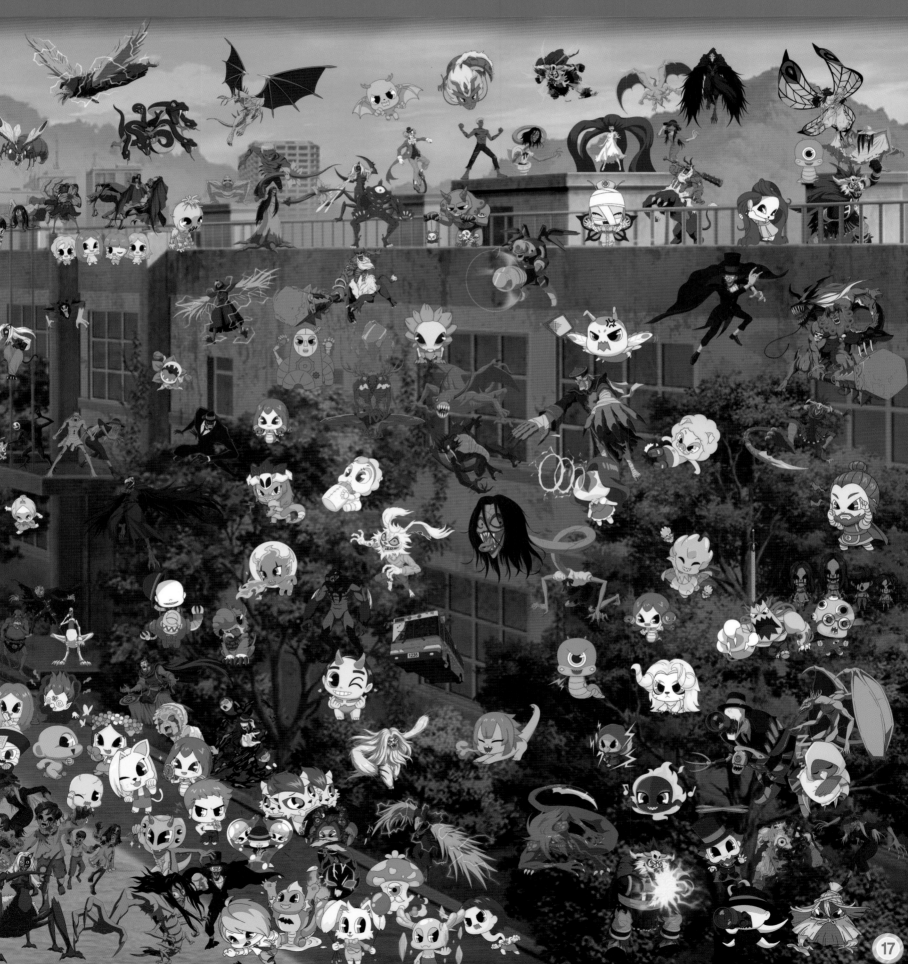

귀신들이 책상에 모여 다 함께 공부를 하고 있어요!
가장 열심히 공부 중인 <보기>의 귀신들과 무기를 모두 찾아보세요!

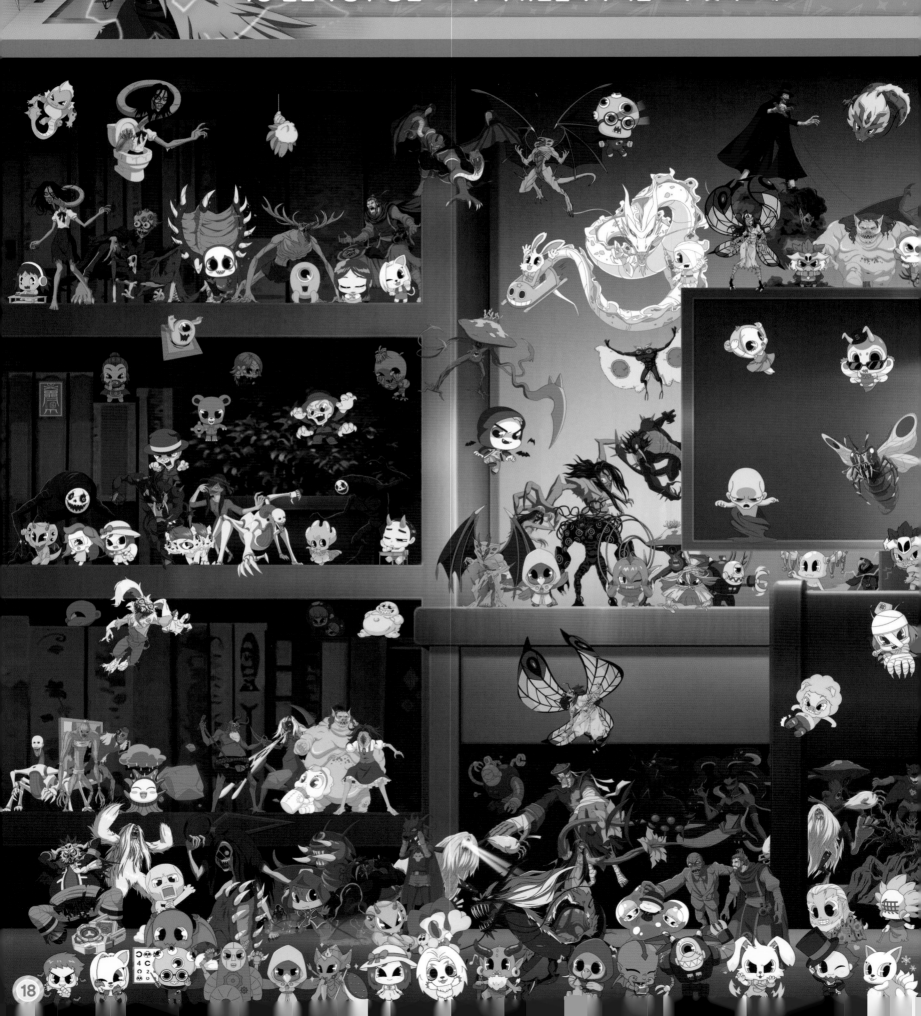

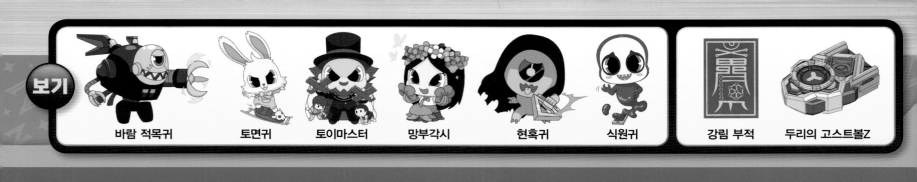

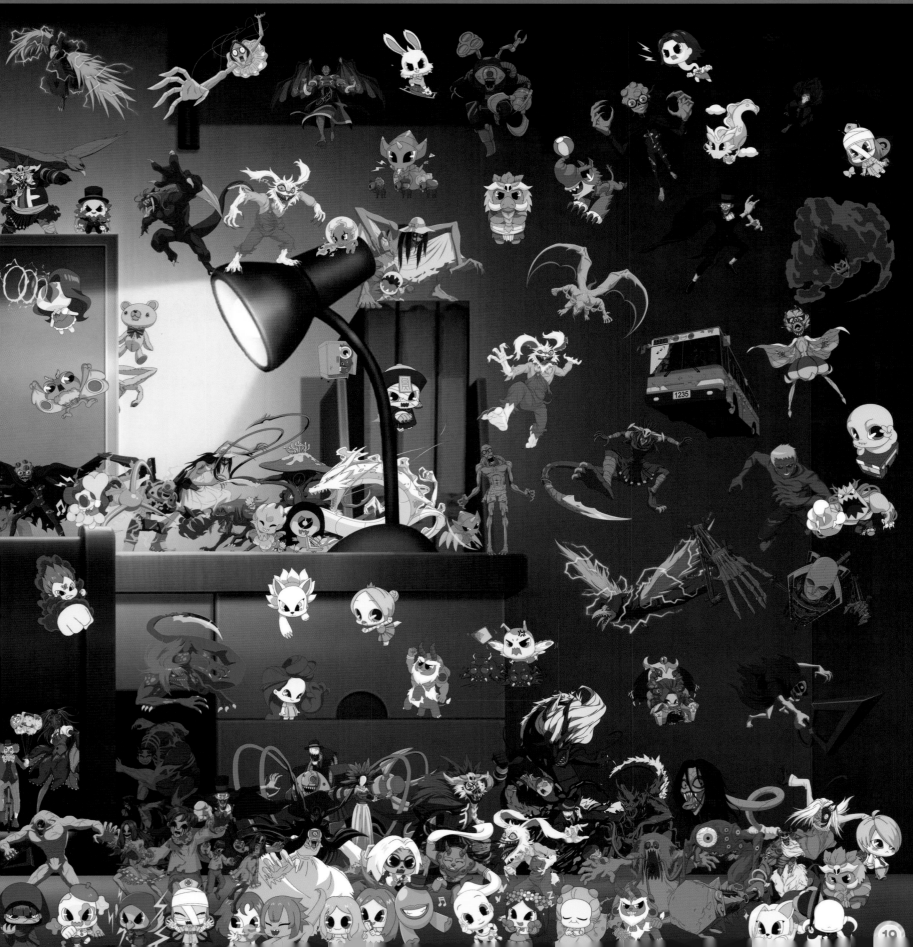

달라진 손님을 찾아라!

신비와 금비의 집에 초대된 귀신들이 사라졌다가, 다시 나타나요! <힌트>를 잘 읽고,
<A→B→C→D> 순서대로 그림을 비교하며 달라진 손님을 찾아보세요!

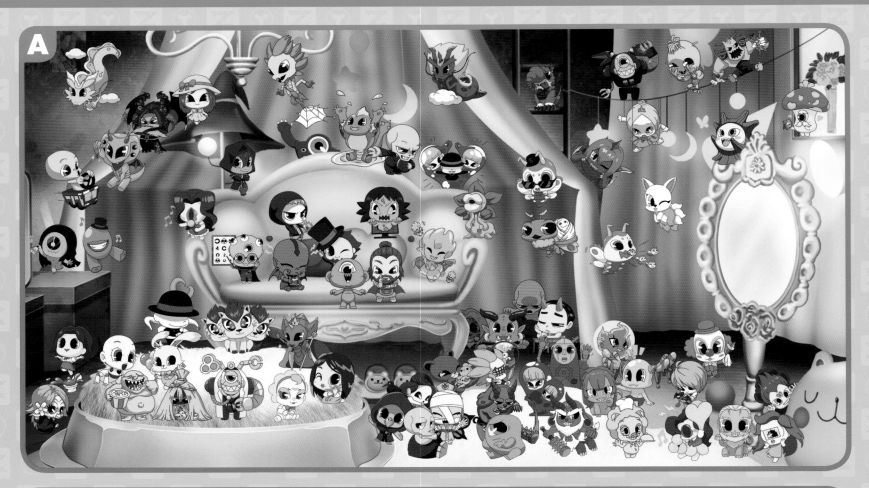

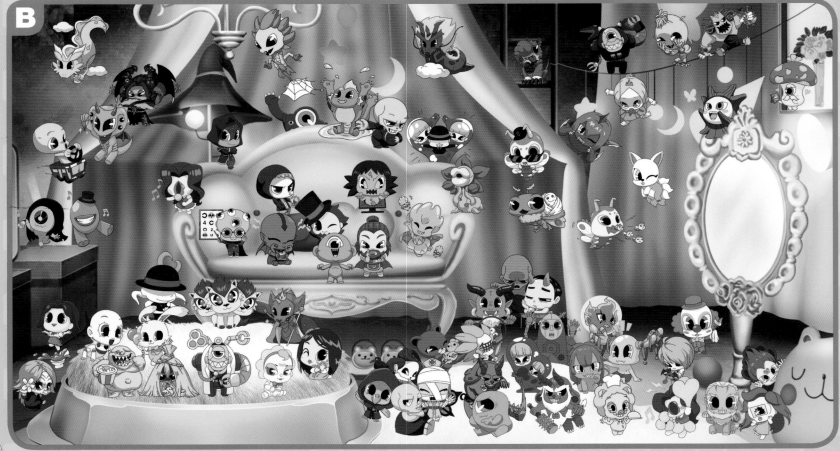

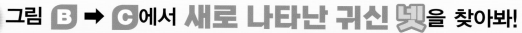
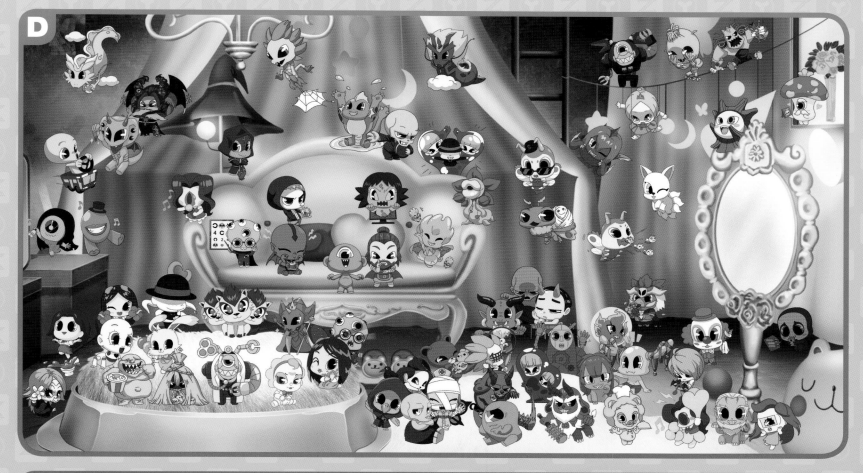

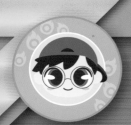

귀신들을 피해 진짜 무기를 찾아라!

귀신들의 장난으로 진짜 무기와 가짜 무기가 섞였어요! 금비가 귀신들을 피해
무사히 <보기>의 진짜 무기를 찾을 수 있도록 알맞은 길을 찾아보세요!

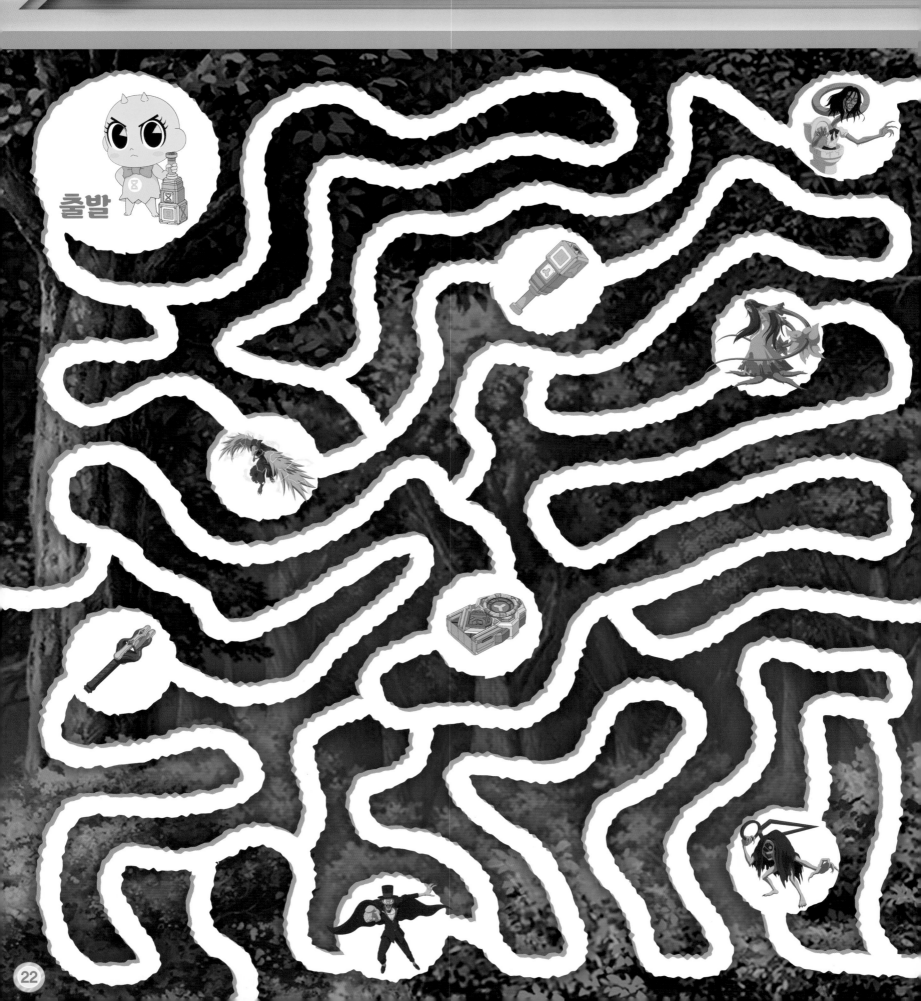

출발

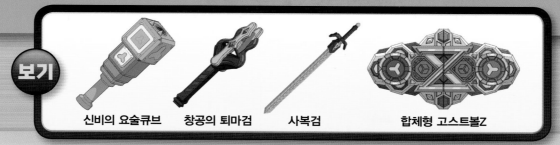

신비의 요술큐브 　 창공의 퇴마검 　 사복검 　 합체형 고스트볼Z

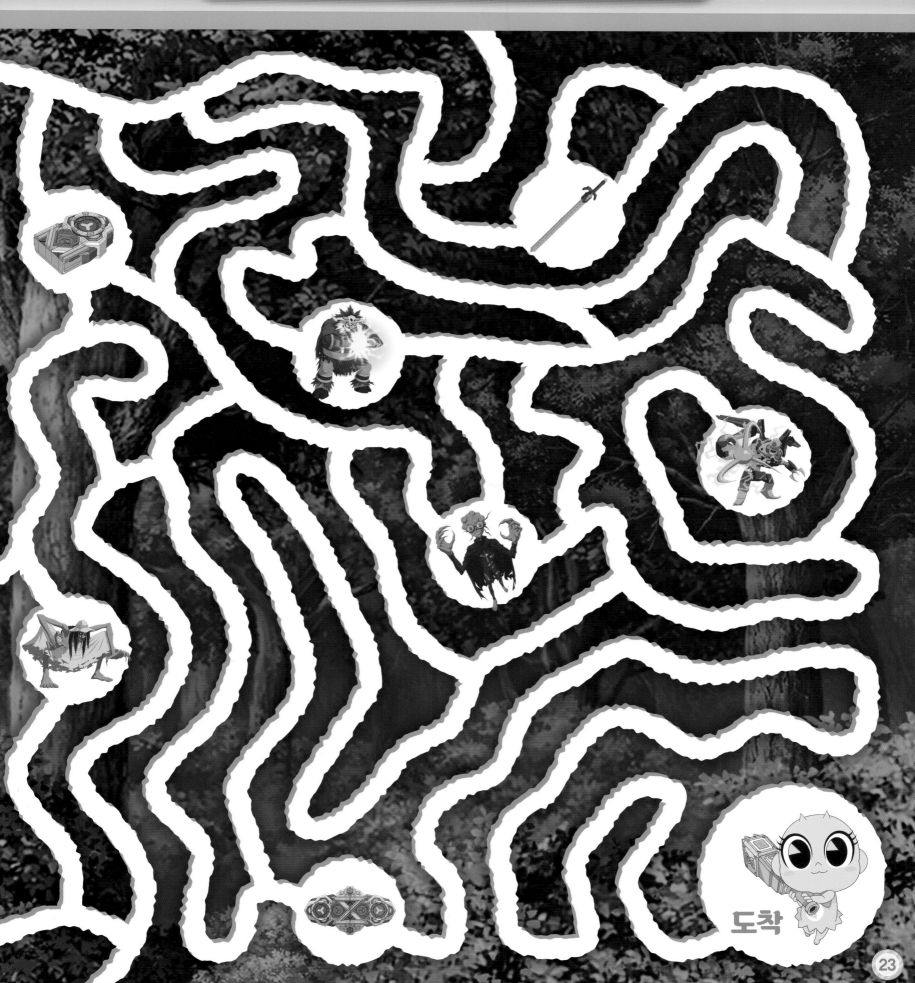

도착

깜짝 놀래기 작전

귀신들이 지나가는 사람들을 깜짝 놀래기 위해 좁은 골목에 모여 있어요!
가장 무서운 표정을 연습 중인 <보기>의 귀신들과 무기를 모두 찾아보세요!

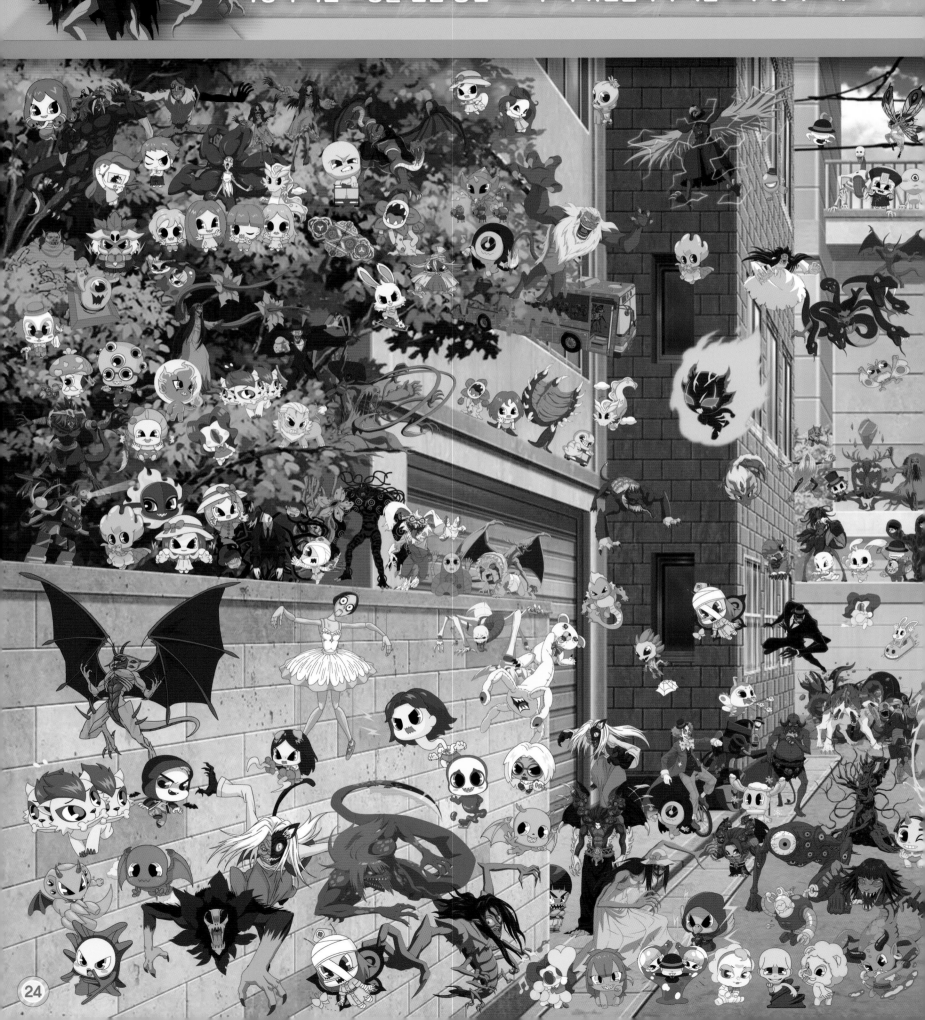

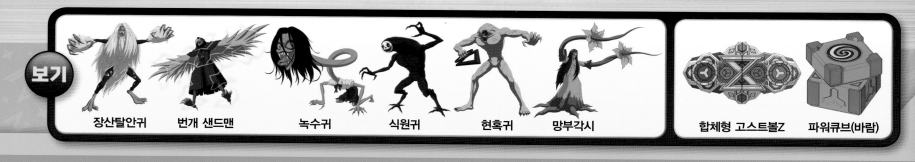
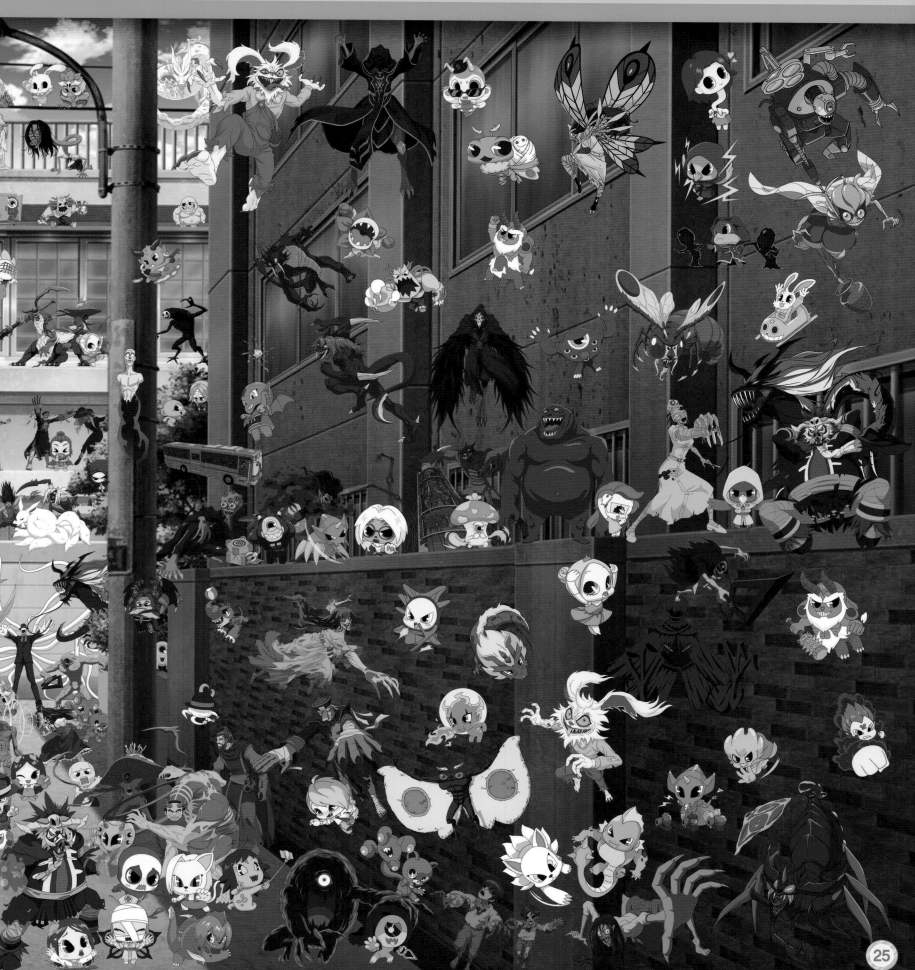

변신한 신비아파트 친구들을 찾아라!

신비아파트 친구들이 멋지게 변신을 했어요!
<보기>를 잘 보고 변신한 신비아파트 친구들을 찾아보세요!

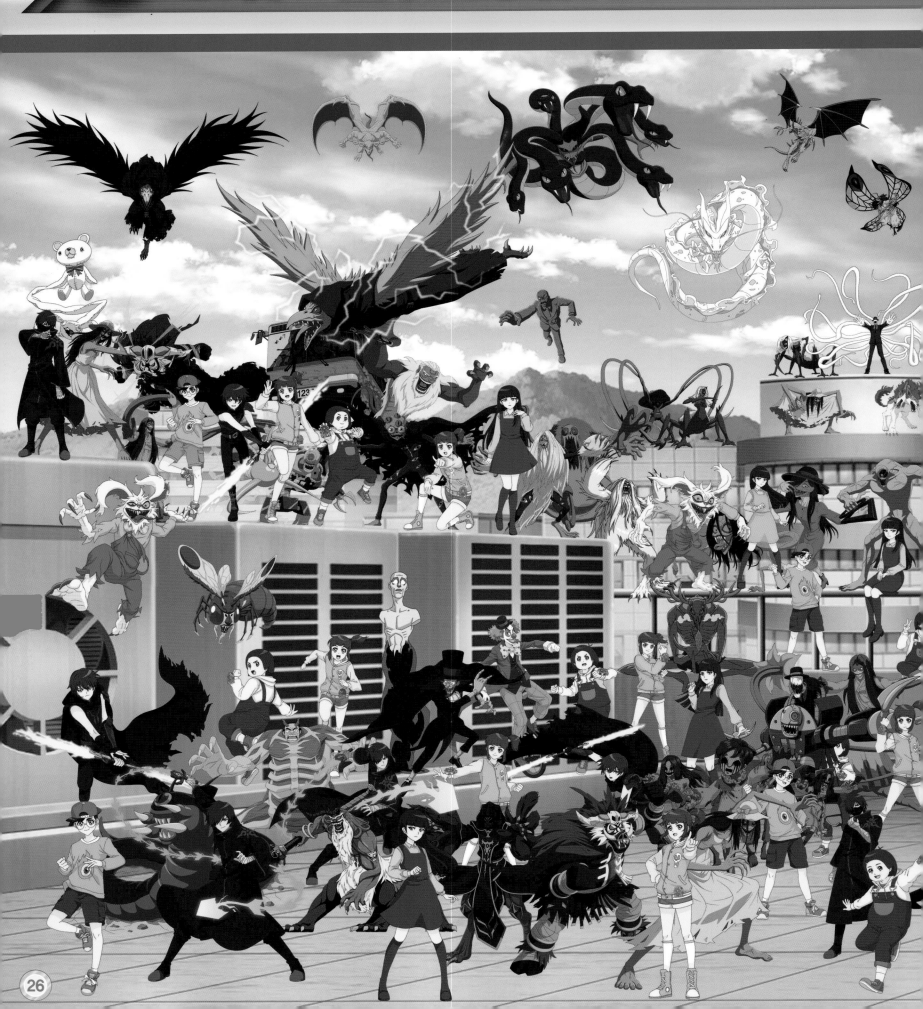

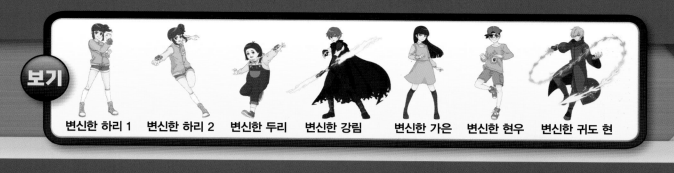

변신한 하리 1　　변신한 하리 2　　변신한 두리　　변신한 강림　　변신한 가은　　변신한 현우　　변신한 귀도 현

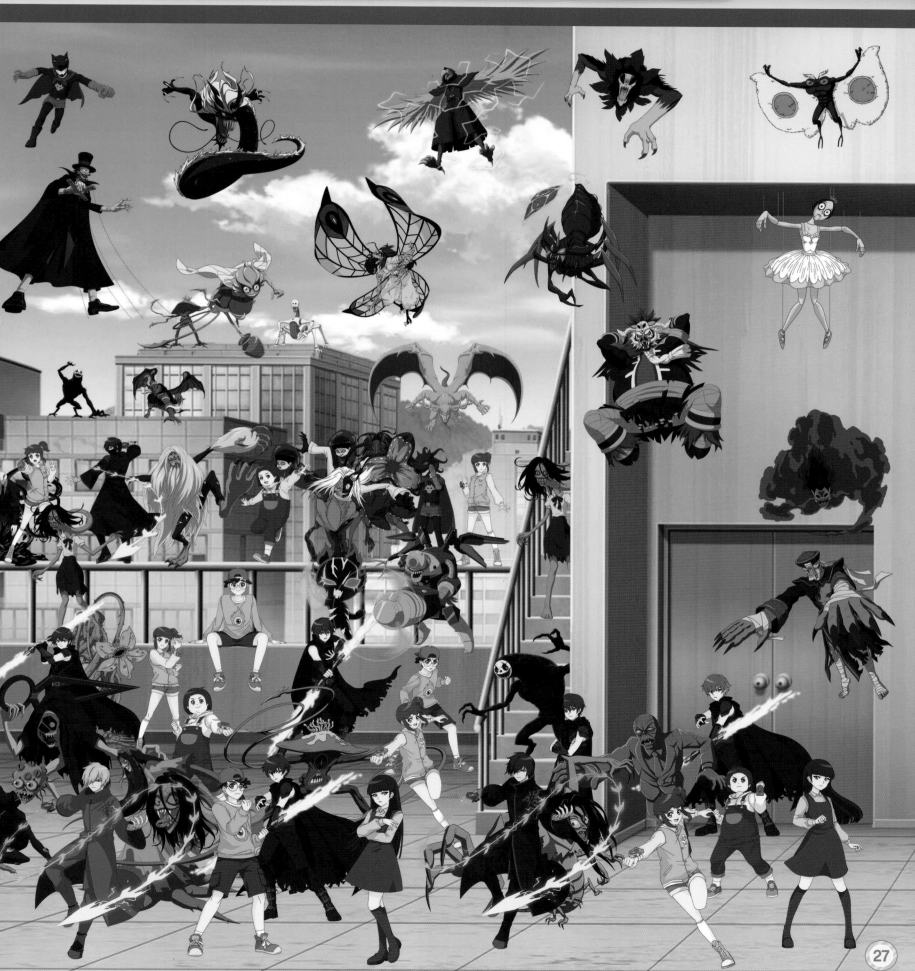

정답

정답은 모두 찾았나요? 아직 다 찾지 못했다면,
정답을 확인하기 전에 다시 한번 찾아보세요!

8~9쪽

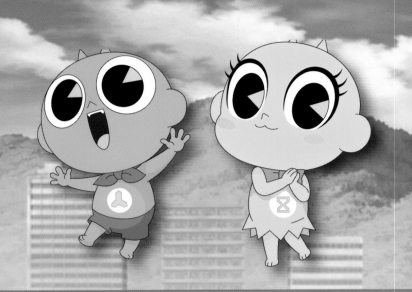

10~11쪽

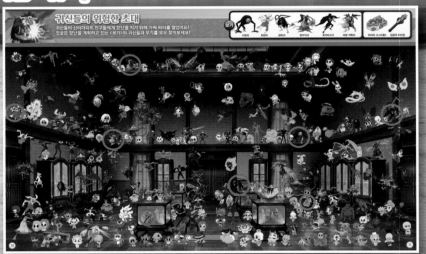

12~13쪽

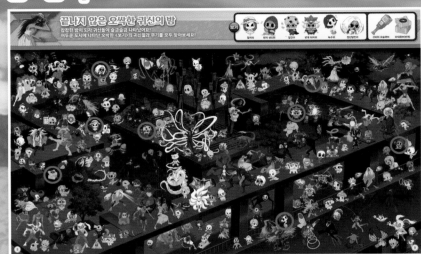

14~15쪽

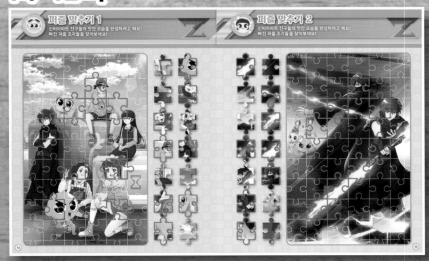

16~17쪽

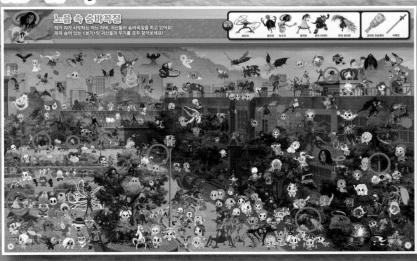

18~19쪽

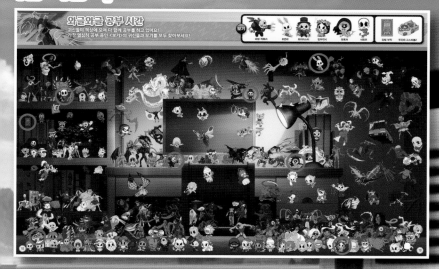

와글와글 공부 시간

20~21쪽

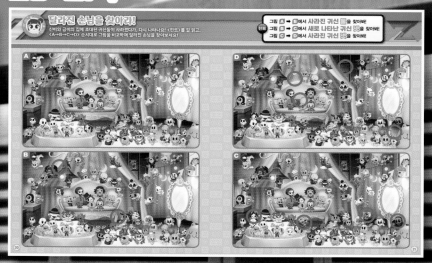

달라진 손님을 찾아라!

22~23쪽

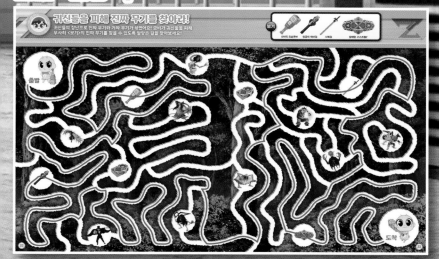

귀신들을 피해 진짜 무기를 찾아라!

24~25쪽

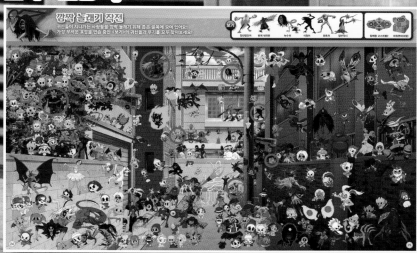

깜짝 놀래기 작전

26~27쪽

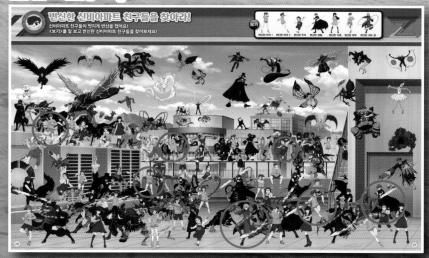

펄펄한 신비아파트 친구들을 찾아라!

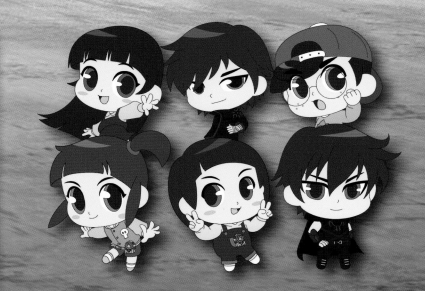